看图学书法

楷书 15 课

尹飞卿 著

长江出版传媒　湖北美术出版社

图书在版编目（CIP）数据

楷书15课 / 尹飞卿著. — 武汉：湖北美术出版社，
2024.1
（看图学书法）
ISBN 978-7-5712-1541-5

Ⅰ.①楷… Ⅱ.①尹… Ⅲ.①楷书 - 书法 Ⅳ.
①J292.113.3

中国版本图书馆CIP数据核字(2022)第080441号

楷书15课

KAISHU 15 KE

责任编辑：肖志娅　柯　雪
封面设计：柯　雪
技术编辑：杨经奎
责任校对：杨晓丹

出版发行：长江出版传媒　湖北美术出版社
地　　址：武汉市洪山区雄楚大街268号
　　　　　湖北出版文化城B座
电　　话：(027)87679525　87679520
邮政编码：430070
印　　刷：武汉科源印刷设计有限公司
开　　本：700 mm×1000 mm　1/16
印　　张：6.75
版　　次：2024年1月第1版
印　　次：2024年1月第1次印刷
定　　价：39.80元

目　录

第 1 课 | 什么样的工具可以愉快上手

"工欲善其事，必先利其器"，这是个老生常谈的道理，但对于书法初学者而言，什么才算学习的"利器"，标准不一。是用狼毫还是羊毫？是 4 cm 出锋的毛笔，还是 2 cm 出锋的毛笔？是用生宣还是熟宣？……此类问题即便是对于习书已久的人而言，也很难有标准答案。个中原因很多，书法学习的开放性是一个重要因素，比如，书体有篆、隶、楷、行等，每种书体适用的工具各不相同，甚至会天差地别。

考虑现今工具制作工艺的发展，结合教学经验，在楷书的学习方面，我们为初学者准备了如下清单：

1. 出锋 2.5 cm 的狼毫笔；

2. 半熟或全熟纸；

3. 毛毡；

4. 墨汁；

5. 砚或墨碟。

毛笔：以出锋 2.5 cm 左右的狼毫笔为最佳

小楷笔：多为出锋 2 cm 左右的毛笔。这个尺寸的笔，一般用来写边长小于 3 cm 的方格中的字。

大楷笔：多为出锋 2 ~ 2.5 cm 的毛笔。这个尺寸的笔适宜写边长为 3 ~ 5 cm 的方格中的字。

大字笔：出锋超过 2.5 cm 的毛笔。

图 1

TIPS

什么是"出锋"？其实就是毛笔的锋长，如图 1 笔毛露出来的长度。

一般初学者宜选择出锋 2.5 cm 左右的毛笔，主要是因为用这个尺寸的笔写字，练习效果会更好。如果初学者直接用很小的笔写很小的字，难度系数较大；而从大字入手的话，可能开始觉得简单，但长期学下来，就有些体力劳动的感觉，很容易让人疲倦。更重要的是，出锋 2.5 cm 的毛笔便于开展书写精细度的训练，有利于初学者熟悉笔性，细致控笔，进而向簪花小楷或者榜书书写过渡。这种毛笔，劳逸有度，扩展性强，为最佳选择。

毛笔的品种是按笔头的材料区分的，常见的有狼毫、羊毫、兼毫等，如图 2、图 3。不过，因为现在新材料使用得多，且制作产业高度一体化，所以不同材料的笔头之间，差异其实并不大。一般而言，狼毫笔是最佳的选择。

图 2

狼毫

图 3

兼毫

我们在网上购买毛笔的时候，直接搜索"出锋 2.5 cm 毛笔"，会有很多选择。图 4 中的毛笔即是常见的样式。注意笔锋的粗度，笔锋特别细的是绘画用的勾线笔，不要选错。

有些商家会把出锋 2.5 cm 的毛笔定义为小楷笔，其实无须在意，我们只要选定这个出锋尺寸即可。有 2 mm 左右的浮动，也是可以的。关于毛笔的价格，比较明智的做法是购买市场中等价位的。

图 4

纸张：初学者请不要选择生纸

书法用纸的种类很多，但不管是什么材料和产地的纸，都可分成三种——洇墨的、半洇墨的以及不洇墨的，对应的常见品种就是生纸、半熟纸以及熟纸，其书写效果见图 5 至图 7。

初学者请不要选择生纸。生纸是清代以来才被书法家广泛使用的纸，古人一般使用熟纸或者半熟纸。初学者在网上购买纸张的时候，可搜索"冷茧""熟宣""半生熟书法纸"等关键词，就能快速找到合适的纸张。"毛边纸"价格亲民，也适于练习，是初学者练习书法的首选。

如果条件受限，打印纸、包装纸、报纸等，也都可用来练字。

图 5

在生纸上的书写效果

图 6

在半熟纸上的书写效果

图 7

在熟纸上的书写效果

墨：使用墨汁时需要调整浓度

墨分两种：一种是古人常用的固体墨块，即需要研磨的墨锭；另一种是常见的墨汁。墨汁是一项伟大的发明，抛开仪式感和作品创作的因素，对平时练字来说，墨汁绝对是上佳之选。

因为制作工艺相似，所以墨汁之间的差别并不是很大。对于初学者来说，购买中等偏下价位的墨汁即可。

使用墨汁时要注意调整浓度。市面上大部分墨汁普遍偏浓，这就需要我们根据纸张特性以及空气湿度来调整浓度。另外，墨汁中的水分在书写过程中会蒸发，所以要适时补充清水。操作诀窍在于：

·倒墨的时候，按"滴"来倒，少量多次，尽量不要浪费，因为墨汁干后会凝固成疙瘩，很难清理。
·兑水的时候，按"滴"勾兑，调整至适用的墨、水比例。

〔唐〕柳公权

尹飞卿

范字小讲 ▶

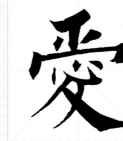

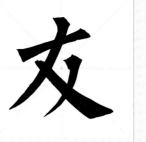

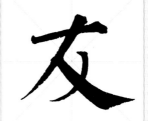

如何判断墨汁是否过浓？最好的判断标准就是书写起来是否流畅。流畅不迟涩，才是最重要的。也可以观察笔锋的外观，切忌墨像米糊一样裹着笔头，这样书写起来并不流畅，只有"水润"的，才是最好状态。

毛毡

毛毡，其实是一种垫子，将它铺在桌子上，能够防止纸张漏墨弄脏纸面、桌面。若手边没有毛毡，则可以用报纸、桌布等代替。

市面上毡子很多，一般分为化纤的和纯毛材料的。纯毛的价高，但实际上未必有平整纤薄的化纤材质的好用。我们可以根据书桌大小选择毛毡尺寸，在线上选购时，可搜索关键词"书法用毛毡"，中低价位的即可。

砚

古人使用墨锭，需要在砚台上研磨。如今，因为发明了墨汁，所以用小蘸碟、玻璃盘之类的器皿盛就可以。当然，为自己备一方砚台也是很好的。墨锭加水研磨后生发的墨液，用于书写时，笔感顺滑，墨韵流畅，写出来的字更具层次。

小结

对现代人而言，文房四宝中，笔和纸最为重要。值得注意的是，我们一旦选定一种类型的纸和笔，只要没有问题，就尽量不要频繁更换，因为纸、笔本质上也是一种"学习环境"。我们作为初学者，要尽量让这种环境保持稳定，如果环境不稳定，好比三天两头转学，势必会影响学习成绩的提高。而且，从学习书法的角度而言，这也是一个人磨炼定力的开始。

第 2 课 ｜ 毛笔使用知识

开笔

新笔的笔头一般都有胶粘连，需要开笔。

开笔的步骤如下：先捏住笔头三分之一处，一点点捏散搓开，直至笔毫都打开。注意是捏散搓开，而不是上下撇折。待笔锋全部搓开后，放入净水里清洗，把笔里的胶水洗净。有些笔头粘得很牢，很难搓开，这时可以用温水浸泡之后再一点点搓，不要太用力。

醒笔

对于一些已放干的毛笔，先着水泡笔头 10 ～ 20 分钟，这样毛笔会完全"醒"过来。如果直接以干笔蘸墨，则很难使用。

执笔法

执笔法一般分两种，一种是"三指执笔法"，另一种是"五指执笔法"。这两种执笔法在唐代成为最常用的执笔法。

曾到唐朝都城长安留学的日本僧人空海（774—835），在回国后撰述的书诀中，描绘并详细讲解了这两种当时流行的执笔法（图1、图2）。

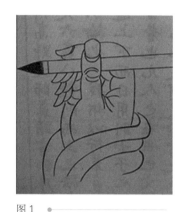

图1

空海单钩执笔法

初学者如果还不熟悉毛笔的执笔方法，可以选择空海所传的"三指执笔法"，这种执笔方式又叫"单钩执笔法"，顾名思义，是只有食指一个指头"钩"笔管（图3）。这种执笔法接近现代人拿钢笔的方法，它和拿钢笔方法的不同之处在于应尽可能地把毛笔立起来，使用笔毛的尖端书写。

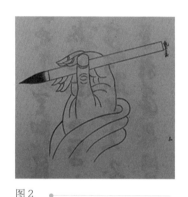

图2

空海双钩执笔法

"三指执笔法"因为执笔位置低，很容易把手染脏，而且不利于发挥笔腰的弹性，所以还应该随着学习的深入，熟练掌握"五指执笔法"。

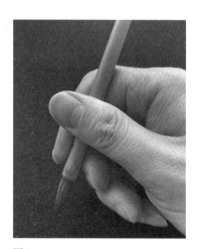

图3

单钩执笔法

"五指执笔法"通俗来讲又分两种，一种即是上述空海所传的，我们称其为"唐朝式五指执笔法"，食指和中指双指"钩"稳，大拇指在最上按管，这种方法又叫"双钩执笔法"（图4）。

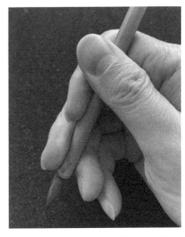

图4

唐朝式双钩执笔法

这种"双钩"比"单钩"要稳，但灵活性以及持久性都稍差，唐代时就已被人诟病，它远不如另一种"五指执笔法"——后人改良的"通用五指执笔法"好。

我更推荐初学者使用"通用五指执笔法"。如图5所示，它在"唐朝式五指执笔法"的基础上，把食指拉高，使大拇指下移。这种执笔方式兼具稳当性和灵便性，非常适合当下的毛笔构造。

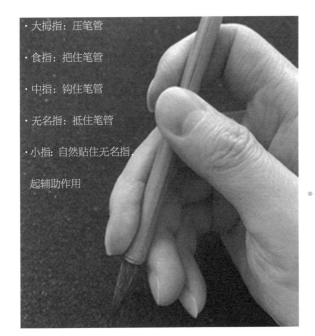

· 大拇指：压笔管

· 食指：把住笔管

· 中指：钩住笔管

· 无名指：抵住笔管

· 小指：自然贴住无名指，起辅助作用

通用五指执笔法

图5

用这种执笔法写字，最关键的是大拇指和中指要稳当、灵活，切忌死捏笔管。写字不是凭力气大，启功先生曾说，要像使用筷子一样使用毛笔。

初学者可能不习惯这种执笔方式，要给自己信心，作为从小使用筷子的中国人，拿毛笔自然是不在话下。

捵笔

用毛笔书写的过程中需要捵（tiàn）笔。

捵笔，目的之一是把笔毛理顺。这个过程没有固定动作，一般是在砚台上拨动刮笔。

另外，捵笔通常会和蘸墨一起，而蘸墨的原则只有一条——适量。通常每次蘸墨，让毛笔笔头的三分之一接触到墨液即可。

洗笔

习书后，宜清洗毛笔，便于下次使用，这样毛笔也会更加耐用。另外，毛笔染墨变干后，会变得坚硬，不仅伤笔头，还有伤人的危险，因此，一定要重视洗笔。

清洗毛笔后，可用卫生纸稍稍吸干水分，顺便整理一下笔锋的形状，然后垂挂起来或搁置于笔架。

注意，毛笔使用后是无法完全洗去墨色的。如果笔头宿墨太多，实在难以清洗，可以试试洗发露。

坐姿

小时候，常常能见到如图6这样的"直角坐姿"图，但在学习书法时，我们最好不要这样坐。

写字时最重要的是放松，我们正常、自然地坐就可以。

图6

写字坐姿要点如下：

· 两手不要有太大的负担，通常我们需要微微地含胸弓背，目的是让全身放松，气息舒缓。

· 正常桌面高度下，两肘可放置于桌面，尽可能地摊宽，有一种"伏案感"。

· 把书写区域放在胸口正前微向右的位置，书写时根据视域的情况，轻轻偏转头部。

· 切忌正襟危坐、身体僵硬，那样非但写不好字，而且对身体有害。

我们可以看看启功先生执笔的样子（图7），祝愿各位都能这样从容祥和地写字。

TIPS

书写时我们要尽可能地放松，按照自己的习惯选择最为放松的姿势。在书写的过程中，我们可以在原则内多尝试几种姿势，养成好的书写习惯。坐姿，看似是平常小事，其实内里大有文章，直接且长久地影响着我们写字时的状态。

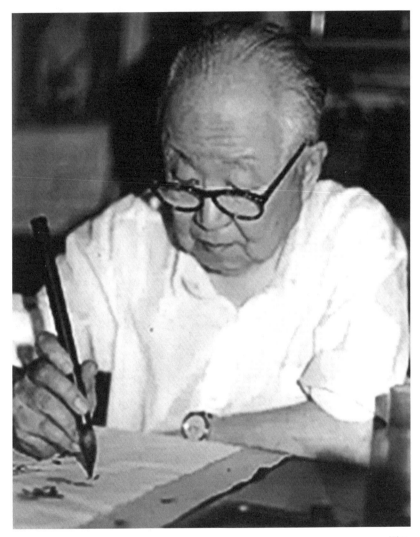

图7

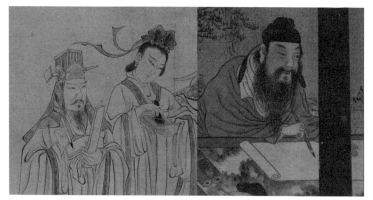

唐 吴道子 《送子天王图》局部　　宋 佚名 《十八学士图》局部

元 张渥 《临李公麟九歌图》局部

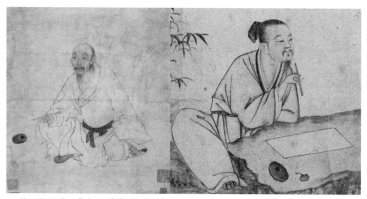

明 项圣谟 《自画像》局部　　清 丁观鹏 《中秋图》

第3课 | 分区吧，笔头

笔头

不同时代的毛笔，是有差异的。比如，汉代的毛笔，笔毛塞到笔管后，会扎丝髹（xiū）漆，有的是将笔毛捆绑在笔管的外面（图1）。在唐代，有一种毛笔十分风行，这种毛笔以麻纸裹笔柱根部，再添加毛料外披，一起纳入笔管之中（图2）。

南朝时，有一个僧人叫作智永，他是王羲之的七世孙，是一位卓越的书法家。有个成语和他有关，叫作"退笔成冢"，是说他练习书法很勤奋，写秃的笔头装了很多筐，最后埋成了冢（高坟）。

在智永的那个时代，人们更换毛笔，是将笔头部分拔下，再将新笔头装入原来的笔管，而不是今天这样"连毛带管"整支毛笔丢弃。智永"退笔成冢"中的"笔"，即是指"笔头"。

汉代"白马作"笔，甘肃省博物馆藏

唐代缠纸笔，日本正仓院藏

图1 图2

现代毛笔，一般是以大家熟悉的"尖圆齐健"——"四德"为标准制作的，这种形制的毛笔在元代就已经基本成型。

尖，是指笔毛聚拢得尖锐；圆，是指笔头周身浑圆；齐，是指笔毛平铺能够齐顺；健，是指笔富含绵韧的腰力。如今毛笔的生产，遵循科学的国家标准，只要是出厂合格的毛笔，基本上都能做到"尖圆齐健"。从某种程度上讲，现代的毛笔，整体的良品率要比古代高得多，这是生产力发展的必然结果，所以我们也无须迷信古笔。

毛笔头的常规称谓

毛笔的笔头，一般分成根、腰、尖三个部分（图3）。如果从制作的角度来说，则可分为四个部分（图4）。

后者本质上与前者是一样的，只是名称有了变化，并且多出了一个部分——"笔腔"。笔腔就是笔头入管的部分，这个部分对毛笔的性能会有一些影响。

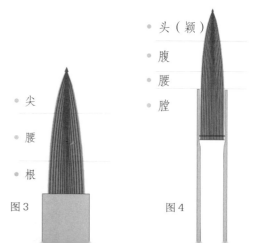

尖

腰

根

图3

头（颖）

腹

腰

腔

图4

毛笔头的 6 个功能分区

很多初学者或许有过这种体会，刚写字的时候，总觉得笔毫软软的，按重了笔画就粗，按轻了则笔画显得细，不是绵软无力，就是干枯露骨，这与"粗而能壮，细而能锐"的效果天差地别，一篇写下来令人垂头丧气。实际上，这是对笔头功能不熟悉导致的。

我们可以从笔头的 6 个功能分区来熟悉毛笔。看起来稍显复杂，但理解起来很简单。

参照图 5，一支毛笔的笔头，分为不会用到的 A 区和可以使用的 B 区。但写字是精细和持久的事情，如果我们一概只用 B 区书写，而不了解具体的笔头功能分区，那么写出的字就缺少变化和层次。为了书写得精细雅致，我们将 B 区进一步划分。接下来逐一进行说明。

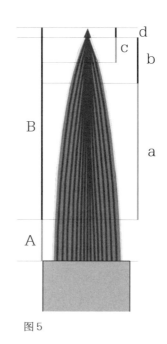

图 5

A 区，"笔桩"，不可使用。使用后毛笔会很快报废。

图 6

B 区，毛笔的"战斗部"，这部分常用来写字。一支出锋 2.5 cm 的毛笔，约 2.2 cm 的笔锋部分为 B 区。参考图 6。

a 区，笔身，毛笔的"后勤部"，储备墨液的地方，负责墨液供给。在毛笔书写过程中，我们需要不断去补墨搋笔。如果想少蘸墨、多写字，那么 a 区这部分尽量不要接触纸面，因为一接触，纸就会把墨"偷"走。图 7 中为毛笔饱墨状态，饱满的笔肚里都是墨液。

图 7

b 区，毛笔"战力"最强的部分，是战斗"主力区"。将毛笔垂直于纸面，以可写字的最小力按下，就能估算出这个区间。出锋 2.5 cm 的笔，b 区的长度大约是 0.5 cm。用这个部分写 3 ~ 5 cm 见方的字是比较适中的。参考图 8、图 9。

图 8

图 9

c 区，主力的精锐力量，我们称之为"特战区"。这个部分，专司灵动活泼、细巧锐利的笔画。在毛笔较干的状态下，将毛笔垂直于纸面轻轻下压，即为 c 区的部分。它通常为 b 区的 60% 左右，用出锋 2.5 cm 的毛笔以 c 区书写，能写差不多 2 cm 见方的字。参考图 10、图 11。

图 10

d 区，一个特殊的部分，叫作"命毛"，就是一支笔最尖的几根毛（图 12）。很多初学者抱怨毛笔这个尖尖的部分，有的甚至还会用剪刀剪断。实际上，这是毛笔自然的部件，而且在书写上能起到重要作用（图 13）。书法中有个词——"锋芒"，说的正是这个部分的形状。

图 11

图 13

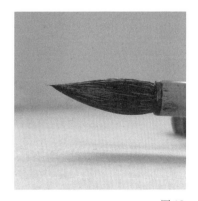

图 12

我们在书写时，微微往笔上施力，就可以写下如图14的蝇头小楷。我们称这种书写状态为"d区带力"，它本质上是c区的"虚用"。在使用过程中，这个部分会不断磨损，磨损后笔画往往会出现起落笔的缺口，那个时候，我们就称这支笔开始"秃"了。

图 14

一般情况下，我们应当这样使用毛笔：

· A 区——不可使用。

· a 区——少用或者完全不用。

· b 区——高频率使用，扎实练习，这是立足之基。

· c 区——强频率使用，扎实练习，这是技艺精湛和段位提高的关键之处。

另外，注意掌握"虚用"的技巧，即"d区带力"。

TIPS

尽可能把笔立起来，然后用毛笔的笔尖部分，以轻巧的力去写大小适当的字——这是楷书乃至书法学习的第一要诀。

第 4 课 | "仁"：单人旁的撇

"仁"——单人旁的撇

毛笔字的书写，最应追求"精活"。如图 1 中印刷体的"仁"字固然规范，但比较僵硬，这也类似图 3 给人的感觉。

毛笔书写应该追求一种精神劲头，因此，我们会把"仁"写成图 2 的样子。

本书实质上是讲授毛笔字如何"精活"的方法，类似图 2、图 4 所呈现的这种感觉。现在，正式开始我们的学习旅程。

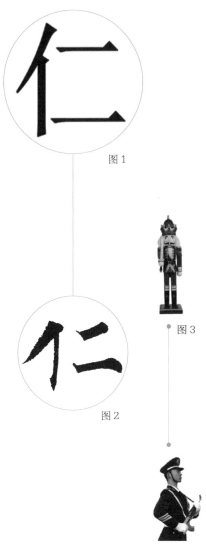

图 1

图 3

图 2

图 4

图5

没有势，就造势

本课我们来学习单人旁的撇，"撇"即"丿"，因为单人旁的撇需要写得较为粗重，我们不妨称呼其为"大丿"（图5）。

撇，自右上向左下斜。在古代书法家笔下，"丿"的写法多种多样，最简洁也容易"出效果"的，通常像图6这样。

这种"丿"类似于飞檐或是眼睫毛曲线（图7、图8）。

实际上，"丿"有一条优雅的曲线，王羲之的书法老师卫夫人曾说"丿，陆断犀象"，就是说"丿"应该写出犀牛角和象牙的形态（图9）。

图6　　　　　　　王羲之《兰亭序》（神龙本）

图7

图8　　　　　图9

现在教给大家一个轻松达到这一效果的好方法。

图 10

首先，用笔头"d区带力"或者"c区"向右上角方向书写，做上提动作。这个上提，我们称为"借势"。借势，像是人要跳起来去摘树上的苹果，一定是先做反方向的"蹲"，蓄势待起（图 10）。

当势头被借进来的时候，我们要抓住它，以免势头丢掉或跑偏。这个过程，我们叫"取势"。比如当我们跳到能够到苹果的高度时，就要适时抓住苹果（图 11）。

图 11

一"借"一"取"后，此时笔画的外形类似一个小蘑菇或者雨伞。我们将这个"小蘑菇"的最高点叫作"山头"（图 12）。

图 12

TIPS

初学者在书写时，可以用毛笔的"b区"或者"a区"来"借势"和"取势"，写粗一点也无妨。

大势来袭，一顿猛扫

"山头"做好后，就可以出"丿"了，就好像我们刚抓到苹果，现在要把它摘下来（图13）。

图13　　　　　　　图14

出"丿"：以"借势"和"取势"动作为边界，向左下角方向"扫笔"（图14）。注意，这个"扫笔"，就像是用长长的竹扫把"扫地"的状态（图15、图16）。

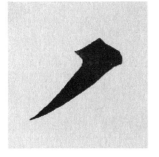

图15　　　　　　　图16

初习书的同学，不论书写的笔画是粗还是细，都可以保留图上这个凸出来的部分，我们称之为"鹅头"（图17）。

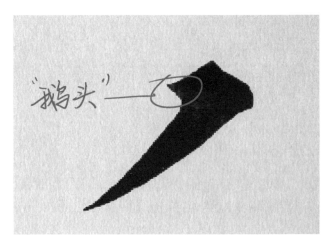

图17

图 18

图 19

当我们熟练了之后，可
以把"借势"的动作做
虚，而不是做实。参考
图 18 至图 22。

图 20

图 21

图 22

扩展："丿"是众笔之母

动人的东西往往在本质
上是简单的。上文中，
我们讲述了"丿"的三
个步骤：上走借势，下
拉取势，扫笔。

实际上，只要我们学会
书写"丿"的动作，就
可以触类旁通，学会众
多笔画，比如横折、横
钩（图 23）。这些笔画
我们后面还将详细讲解。
初学者可以在"丿"的
书写上多花点时间，笔
画看似简单，实则大有
学问，在这里的投入会
为我们今后的提高打下
坚实的基础。

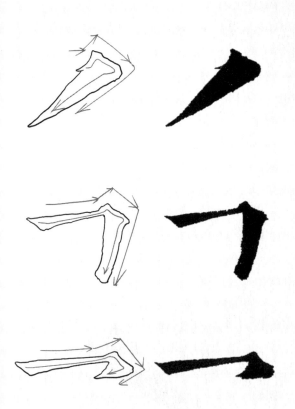

图 23

第5课 | 超级技能——单人旁

初识"阴""阳"

汉字书写追求"精活",对于笔画来说,其实是追求一种凹凸有致的玲珑外形,比如上一课中的"丿"就是如此。

我们可以把这种外形上的凹凸玲珑,用"阴"和"阳"去定义和理解(图1)。

"阴""阳",属于我国古代哲学范畴。其虽然简朴,但内涵博大,十分有助于我们学习书法。从这一课开始,我们可以用"阴""阳"的概念启发我们的思路,帮助我们攻克学习楷书时遇到的难题。

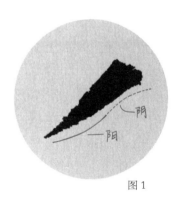

图1

我们这一讲的"丨",就可以代入"阴""阳"的概念。

毛笔书法中的"丨"可谓千变万化,但万变不离其宗,总结出来大致分为下面两种。

我们可以看到，两个"丨"的姿态不一，一种向右凸，一种向左凸。我们把向右凸的写法称为"阳写"（图2、图4），向左凸的称为"阴写"（图3、图5）。记住这个范例，我们后文还会反复使用这种判断方式。

图2

图3

单人旁就是个"小蘑菇"

现在，我们要下笔了。

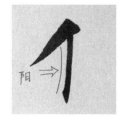

图4

图5

首先，确定出前文已述的"丿"的"山头"（图6）。注意，山头向上隆起，它的下部有一个凹进去的"阴区"（图7）。

图6

图7

确定好这两个位置后，我们就可以写"丨"了。我们让"丨"的整体重心，能够通过"阴区"，对上"山头"（图8、图9）。这是一种顶戴的稳妥感，类似蘑菇的结构（图10、图11）。

图8

图9

图10

图11

下面讲一讲两种"丨"的具体写法（图12）。

图12

我们可以直接用"d区带力"进笔，微微加一个"S"形的动作，然后转"c区"或"b区"向下行笔（图13）。

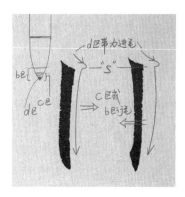

图13

收笔的时候，我们在末端用"d区带力"轻轻修整。初学者甚至可以先勾画出下端形状，然后把空心处填满，如此能够帮助自己理解（图14）。

初学者可以优先训练收笔时的动作。起笔的问题，因为在这个单人旁里，它会隐藏到"丿"里边，所以不用考虑太多。关于它的写法，我们还会在后文里详细讲解。

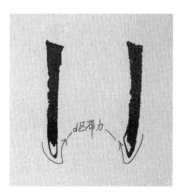

图14

当我们学会单人旁的写法后，可以举一反三，写出双人旁。

技巧依然是找寻明确的"阴区"，对应出笔。

掌握了这个诀窍，我们可以多尝试一些笔画的写法，进行变化练习（图15）。

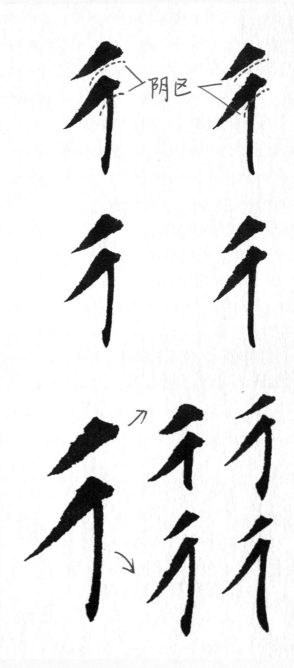

阴区

图 15

扩展：单人旁是汉字偏旁之母

在上文中，我们提到单人旁就是小蘑菇的形象（图 16）。

图 16

事实上，几乎任何汉字偏旁，都可以用单人旁的写法来套用，如图 17 至图 24。

图 17

图 19

图 18

图 20

图 21

图 22

这就是触类旁通。

对于单人旁的写法，我们要烂熟于心，它定会是我们未来笔墨场上的一大超级技能。

图 23

图 24

第6课 | "仁"：短横与"锁口"

我们接着学习"仁"字的短横。

锁口

上一课我们接触了"阴""阳"的概念，在这一课中，我们仍会用到。

图1中，"仁"字的单人旁撇与竖的结合部，其实也是一个"阴区"（图2）。

短横，在势头上直刺和封锁住左侧的"阴区"，给人一种扼制咽喉的感觉，这就是书写中的"掐中要害"（图3、图4）。

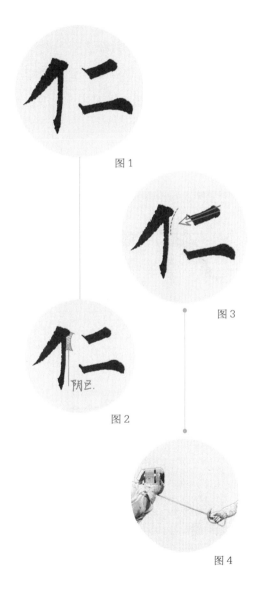

图1

图3

图2

图4

比对图5的击剑图，我们会发现左边运动员的头和身体，呈现出的就是"亻"的形势。

图5

图6"仁"字中圈出的部分，其形势和运动员喉咙部位十分相似。我们在"仁"字里找到这个致命部位，扼制、封锁住这个地方，就叫"锁口"。

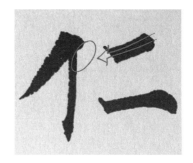

图6

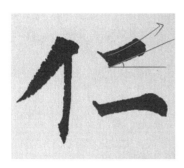

图7

短横的"锁口"技巧

我们认识到"锁口"的原理，就可以很好地应用到书写当中。

通常情况下，我们需要使"仁"字右上方的短横与水平线形成一个夹角，让这个笔画的整体走势向上提拉（图7）。

图8

这种向右上方提拉的横，古人称之为"勒"，即勒马时的动作，这是非常形象的（图8）。

具体书写时,因为这个横角度大,所以不要写得太长,要写得短小精劲才会很有气势。

而且,短横的角度也不可过大,要根据单人旁的"阴区"决定,总体原则是要像勒马一样,能给人紧迫感。

现在,我们来下笔试试。

首先是进笔。

比较简洁的写法,是竖直执笔,以笔头"d区"缓进笔,沿箭头方向"切"进去,然后换成"c区"或"b区"。通常这个动作会让起笔处呈现一个整齐或内凹的形状(图9)。

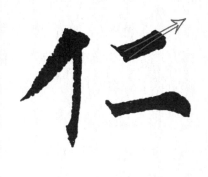

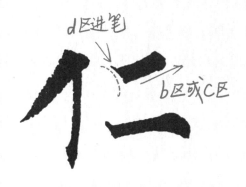

图9

"切"笔后下压，切换到"c区"或"b区"，笔头顶死，自然向右上角引笔。长度到位后，甚至可以稍停一会儿，用"d区"部分完善一下（图10）。这个完善的动作，可以是顺时针，也可以是逆时针。这种完善方法，和前文里"｜"的写法一样。

图 10

难点提示

对于初学者来说，横画的难点在于起笔"切"这个动作（图11）。这个运笔动作需要一定的速度，如果刚开始因为不熟练难以掌握的话，可以试试下面这种办法。

图 11

首先，用"d区"从右上方"借势"。然后，下"切"笔，入纸转"c区""取势"，同时铺开笔头顶死，最后斜拉。注意，拉的时候，毛笔可以轻微转动（图12）。

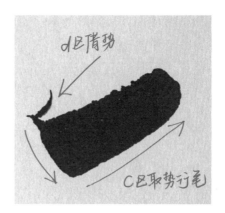

图 12

图 13

图 14

这个方法，其实就是"丿"的写法（图 13、图 14）。

图 15

只不过，"小蘑菇"换了角度而已（图 15 至图 17）。

图 16

图 17

"阴区"是书写的关键

在单人旁里，我们写"丿"
出笔的时候，"山头"的下
方会产生一个凹陷的"阴区"
（图18）。而这个"阴区"，
就是放置"丨"的地方（图
19）。这个一"阴"一"阳"
的配置，就是"小蘑菇"的
形象（图20）。

图 18

图 19

图 20

如果我们忽略字里的"阴区"，另寻他途，字形势必不好看。如图21中的"仁"字，忽略"阴区"也不"锁口"，结体松散，字形不美。

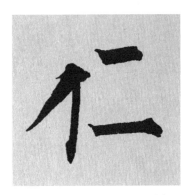

图 21

在今后的学习中，我们要善用"阴""阳"、"锁口"的理论和方法。

我们来试写一个偏旁是单人旁的"依"字。右边的"衣"出横时，也是要找准单人旁结构上的"阴区"落锋入笔（图22）。

图22

图23

我们简化后看，"衣"本身也包含一个类单人旁及其"阴区"（图23），捺画出笔的方法也和"仁"字的短横大体一致。

楷书书写，是一种空间势力的平衡术。其内部有各种势力，如果没有平衡它们的意识和技能，写出来的字就是一盘散沙。所谓"书法"，我认为就是团结和平衡不同笔画，使其结字呈现旺盛生命力的"方法"。

虽然我们还没学完"仁"字的写法，但应该可以感受到书法的博大精深了。

第7课 | "仁"：长横的打结

本课详解"仁"字的底横。

汉字有两种横画

汉字的横画，简单划分为两种，一种是短横，另一种是长横。这两种横画的写法，我们在"仁"字里都可学到（图1）。

上一课，我们学习了"仁"字第一横的写法。这个横是一个斜拉上勒的形象。在古代，它被称为"勒"。

接下来我们学习"仁"字底横的写法。这种横外形上没有上面那横的紧迫和斜拉感，显得比较平。在古代，这种横又被称为"画"。

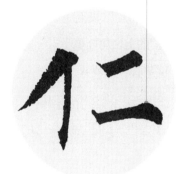

图1

图 2

古人称"画"这一笔"如千里阵云"（图2）。写的时候，只需要略微上提（图3）。

相较于"勒"横而言，"画"的上拉角度更小，长度更长，如图4。

图 3

图 4

与"勒"的写法一样，
我们来试写这一笔横画
（图5、图6）。

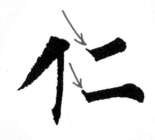

图5

图7

图6

图9

为了让读者看明白，
本书关于起笔的图示
特意作放大、夸张处
理（图7、图8）。初
学者也可以参考上一
课的"小蘑菇"套路
来写横画（图9、图
10）。

图8

图10

打结

"画"的横，整体偏水平，长度偏长。我们需要对末尾的收笔装束一下，以令笔画整洁大方。这个装束动作，就是"打结"（图11）。

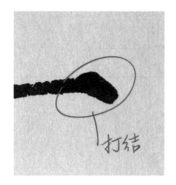

图11

图12

再次使用"小蘑菇"方法。实际上，这个"打结"，就是指写"丿"的时候，"丿"身转入横身之内的动作（图12至图14）。

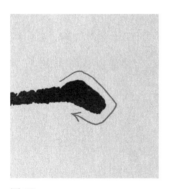

图13

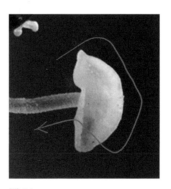

图14

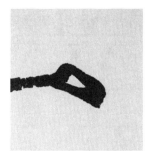

图 15

图 16

初学的同学在转笔进入收笔时，可能会写成图 15、图 16 这种情况。

图 17

图 18

我们可稍微多拖点笔锋出来，再反方向推笔进去，回锋收笔（图 17、图 18）。

打结的方式

注意，这种打结方式，只是长横打结方式中的一种，并不是唯一的。这种打结的形象有些像拳击手套，能给人带来一种力量感（图 19）。

图 19

需要特别说明的是，无论是否采取这一收笔方法，此处都是需要有一个特别动作的。这不仅便于收笔的处理，也利于视觉效果的呈现。我们可以通过常见的宋体字来解读（图 20）。可以看到，这种印刷字体的横画末端，都有个小小的三角形。

图 20

这个三角形是很重要的，如果把末端的三角形擦掉（图 21），我们就会看到，这个字右肩垮塌，重心不稳，丧失了平衡和美感。

图 21

如果在上横末端加上一个小小的三角形（图 22），整个字的字形就会美观一些。

图 22

将两个三角形还原，字形就变得平衡，令人感到舒适（图 23）。

这个例子说明，横的收尾，其实是一个平衡势头的"小开关"。

图 23

扩展：从撇的"小蘑菇"，到横的"小蘑菇"

观察图 24 至图 29 从撇到横的变化。

图 24

图 25

图 27

图 28

图 26

图 29

我们发现，旋转"小蘑菇"，就能得到一个笔画的起笔或者收笔。后文还会用到这种方法。几乎所有的笔画，都可以用"小蘑菇"去拆解。掌握这个小技巧，我们就掌握了楷书书写的一个重要密钥。

第8课 | "爱"：宽肩钩

图1

现在，我们来学习"爱"字
的写法。

"爱"字的标准繁体写法如
图1，顶部是一个小短"丿"，
下部还有一个稍长的"丿"
和一个横撇。

图2

图2是一个"书法化"的"爱"
字，可以看到最下部的横撇
变成了"丿"，这种写法比
较明显的优点是外形简洁、
精致。

图3

图4

本课的重点是"宽肩钩",即"乛"（图3、图4）。

把"乛"称为"宽肩钩"，是因为这个笔画通常不能写得太短或太窄。如果太窄，会给人一种缩着肩膀的局促感，如图5。

图5

把知识大胆用起来

习书之人在书写前，心里要有一个信念和一个原则。信念是：别害怕。原则是：先分析，别急着动笔。

在前面几课里，我们只学习了"仁"字的写法，但实际上，我们已经可以把这些知识广泛应用到其他的字上了，包括"爱"字的书写。

图 6

我们观察"爱"字的头部会发现，它的整体结构，完全可以套用"仁"字右边两横的关系（图6、图7）。

图 7

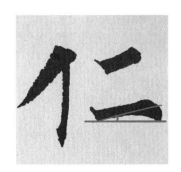

图 8

前面提到，长横要有一个略向上斜的角度，而"一"也是一样的（图8、图9）。

图 9

我们已经学习过长
横的写法，可以将
其套用在这里。

但与长横回锋收笔
写法不同的是，"⼀"
是笔画末端出钩，
也就是朝左下方出
笔（图 10 ）。

图 10

图 11

图 12

"宽肩钩"朝左下方出笔的动作，本质上就是写"丿"（图 11、图 12）。

我们在书写中写到出钩的时候，记住下面几个要点：

1. 尽可能地把"c 区"或者"b 区""顶稳顶死"（图 13）。

图 13

图 14

2. 利用笔的弹力轻轻扫出一个小短"丿"，注意不要猛划，如果力道过大，会把小"丿"写得过长（图 14）。

一般而言，只要"顶死"笔尖，轻带弹推出来，往往会伴随一个很自然的上翻动作，其外形像是犀牛的短角（图 15）。

图 15

3. 入笔的时候，基础较弱的同学，可以套用横画"借势"和"取势"动作的写法（图16）。

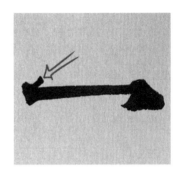

图16

扩展：写字不是玄学，知识就是力量

通过这一课的学习，我们会发现，尽管学的内容十分基础，但在具体应用、实际书写时，即便面对"爱"这样具有复杂结构的字，我们也能深度解析，化繁为简。

知识可以让我们一通百通。诚然，许多书法理论强调和倡导书法的情感和情绪，但本质上而言，书法的本色是"法"，即科学的方法——知识。所以我们应该注重知识积累，并善用知识去分析。相信在接下来的学习里，我们会更加深刻地认识到，书法是需要"头脑"的快乐游戏。

第 9 课 | "爱"与"友"：大撇和小撇

这一课，我们开始学习"爱"字和"友"字两个长"丿"的写法
（图1、图2）。

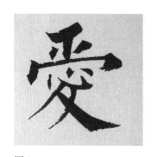

图1 图2

"友"的标准写法如图3，和"爱"的写法一样，我们依旧对其
进行"书法化"的调整，把横撇简略成一个"丿"（图4）。

图3 图4

两撇交叠的 "大眼睛"

两个相同的笔画在一起，要有
一定的变化，这样才有神采。
关于"丿"，前文已出现过双
人旁的示范，细心的同学一定
发现了，两个"丿"是不平行的，
形态稍有一些变化，而变化就
会生出神采（图5、图6）。

"爱"字和"友"字也是如此，
我们不妨先把两撇的走势用虚
线描绘出来（图7、图8）。

我们会发现，这里能相交出
一只"大眼睛"（图9、图
10）。

图5

图6

图7

图8

图9

图10

也许有朋友学过国画，在国画中，兰花的常见画法是，一笔起，二笔交凤眼。把"爱"和"友"字倒过来，我们会发现笔画的组合与兰花叶片的交错十分相似（图 11 至图 13），这是书画相通的地方。

图 11

只要大家在书写前心里装着这只"大眼睛"，就能写出神采。下面具体讲这两撇的写法。

图 12

"爱"字和"友"字，写法相似，但稍有不同，我们分开来讲。

"爱"字下部的第一个"丿"，宜写得细劲柔韧（图 14）。

图 13

先从"心"部钩画起笔，起笔时可以直接顶住"c 区"，不必做出借势动作，直接下压取势，顶好笔就弹力扫出。

图 14

注意，这个扫笔不要太随意或是故意"做笔"，否则写出的"丿"会很有"江湖气"，显得轻佻（图15），而是要像燕子掠过水面一样，写出优雅自得的感觉（图16）。

第二个"丿"的写法也是一样的，要注意它凹陷的部分（图17），其动势如同影视剧中人被打飞时的身体弧线（图18）。

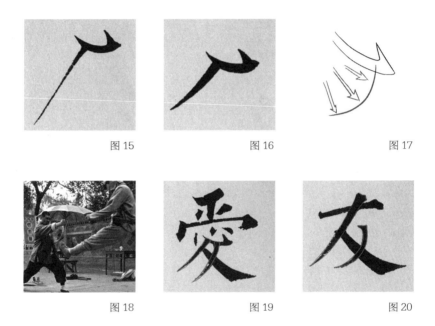

图15　　　　　　　　　图16　　　　　　　　　图17

图18　　　　　　　　　图19　　　　　　　　　图20

再来看"友"字。

其实"爱""友"二字的"丿"写法几乎完全一样，不过"友"字的"丿"形要长。对比来看，"爱"的双撇粗度差不多，长度也差别不大（图19）。而"友"的特点是，首"丿"要精劲修长，有韧性，第二"丿"则和"爱"字下部的第二"丿"相差不大（图20）。接下来我们分别讲解。

1. 首"丿"的写法，依然是"借势""取势"，初学者可以将"借势"部分做足。

注意，这个"丿"很长，要点是长而有肉，柔韧劲健，像一撇挺括修长的兰叶（图21）。

图21

图22

2. 第二个"丿"，相比"爱"字的第二个"丿"，弧度较大。写法上，可以不做"借势"，直接"取势"，压笔就走。初学者可以采取"借势""取势"的方式来写，注意"取势"时要轻巧（图22）。

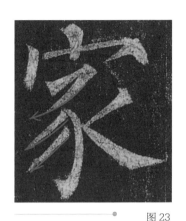

图 23

柳公权《玄秘塔碑》

扩展：相同的笔画，平行是大忌

两撇排在一起，要有形态、位置变化，不能平行而列，那是一种丑陋、僵硬的写法，为书法之大忌。

学好这两撇的凤眼交叠，能帮助我们写好许多带有多"丿"的字，比如"家"字、"分"字（图23、图24）。总之，其中有着极大的扩展空间，务必要掌握好。

图 24

欧阳询《九成宫碑》

第 10 课 | "爱"："心"字密钥

"爱"字头部的点

"爱"字头部的"点"的写法，
同"心"字内部的两点是一样的，
我们集中学习（图1）。

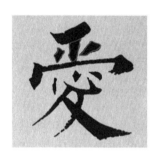

图1

点的"小蘑菇"战法

"爱"字里有个"心"（图2），
尽管"心"的笔画很少，却难倒
了很多人。还是那句话，别害怕，
用知识去分析。

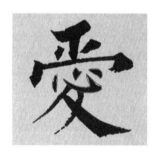

图2

为便于理解，我们单独写一个"心"
字，先从三个点说起（图3）。

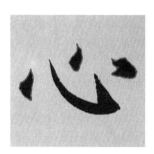

图3

先看"心"字外形，我们勾画
一下就能清楚地发现要点：左
边和中间这两个"点"，就是
放倒的两个"蘑菇"，而最右
边的"点"可以理解成一个十
分短小的"丿"（图4、图5）。

图4　　　　　　　　　　　图5

现在，我们可以来试写：

以"借势""取势"的方式写出一个类似"〈"符号的形状，然
后以这个形状为边界，向上推出、填满，形成一个向左方生长的
"蘑菇帽"（图6至图8）。

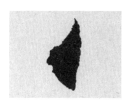

图6　　　　　　　　　　图7　　　　　　　　　　图8

而最右一"点"的写法，可参照"丿"的头部以及"宽肩钩"的操作，
轻轻"借势"，然后"取势"，接着轻轻带个尾巴，就能完成（这
个点实际也暗含一个"蘑菇帽"），参考图9至图11。

图9　　　　　　　　　　图10　　　　　　　　　图11

"心钩"就是一个月牙

现在来学"心钩",依旧先观察和分析(图12)。

图12

唐代书法家欧阳询曾说"心钩""似长空之初月","初月"就是农历月初的月牙(图13)。

图13

"心钩",是个令人感觉清冷的笔画。李煜词有云:"无言独上西楼,月如钩。寂寞梧桐深院锁清秋。"就写出了这种感觉(图14、图15)。

图14

图15

看图 16，我们来学习"心钩"的写法。第一笔，我们想象月亮的外轮廓，写出弧形，下笔不要迟疑，需"d 区"进笔，自然过渡到"b 区"或"c 区"。

第二笔，就着笔画底部挑钩，挑钩的方法是"b 区"坐稳，朝左上方小心推出。注意，是"推"出。

我们可以看到钩的外角有一个缺口，这个缺口可有可无，不必拘泥。另外，这个钩的出尖部分，有时会存在一些边毛，也无须在意。书法是诗性的自然流淌，追求绝对精准是没有意义的。

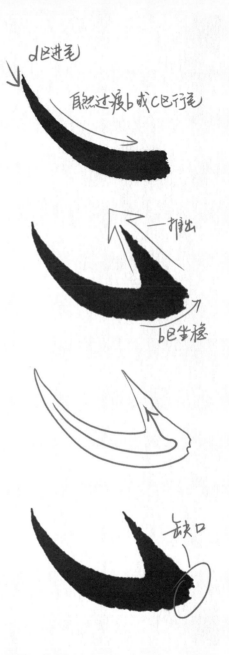

图 16

注意事项："点"和"心钩"的位置

我们学会了"点"和"心钩"的写法，现在来写一个完整的"心"字。书写时我们需要掌握它的结构状态。

图 17

"心"的三个点要呈现出一种高低错落的起伏感（图 17）。

另外，作为"爱"字中的一个部分，"心"需要写得稍小、稍平一些，所以要进行如下的调整。

1. "心钩"写平，整体上可以和首点下端对齐（图 18）。

2. 三个点写小，笔法上简单表示就好，我们可以用"d 区带力"来写。

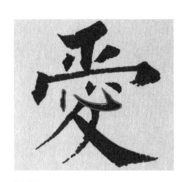

图 18

3. 三个点在空间上依然要注意起伏，中间一点可以写得郑重一些（图 19）。

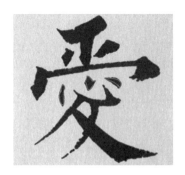

图 19

扩展："心钩"是万钩之母

我们如果掌握了"心钩"的写法，就可以举一反三写出其他看起来较难写的笔画，比如"戈钩"（图20）。

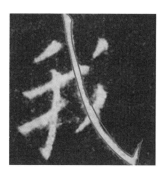

图20

"飞""风"这一类的弯钩，也是一样的写法（图21、图22）。

它们不过就是拉长或者调整了角度的"心钩"而已，我们可以参考图23集中练习。

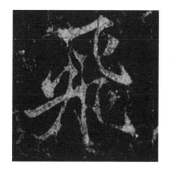

图21

可见，书法就是这样一通百通。

图23

图22

第11课 | "爱"与"友"：捺画

这一课，我们开始学习"爱"字和"友"字的捺画（图1、图2）。

还是老方法——先观察和分析。

捺画最明显的特点，在于末尾飞出来的部分，这也是书写的难点，如图3。

实际上，这个飞出的部分，我们在前文的学习中见到过类似的。我们尝试把这个字逆时针旋转45°（图4）。

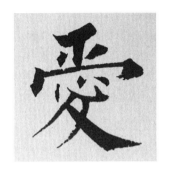

图1

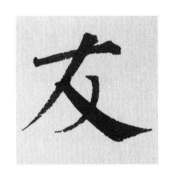

图2

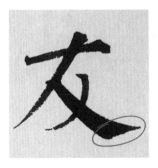

图3

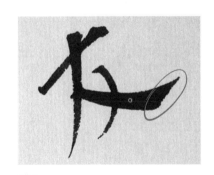

图4

此时我们可以将这个捺画理解成一个不收笔的"横"（图5）。

这种不收笔的"横"，在历史上隶书的书写中是广泛存在的（图6）。

图5

不收笔的"横"

图 6

它本质上是一个"挑笔"。我们可以从横向的走笔学习它的书写要点。

图7

首先写出长尾巴的部分。以"c区"进笔平移，慢慢加重，将笔铺到"b区"上挑，边挑边出笔（图7）。

在写的过程中，我们会发现，当书写具备一定速度时，这个尾巴的流畅度同它的起笔方向和力度有着很大关系。规律在于，入笔时越用力下压，尾巴就会越得力、流畅。

图8

我们不妨这样练习：起笔的时候，采取同横画写法一样的"借势"和"取势"（图8）。

观察这个笔画，它的外形很像一道波浪（图9）。

图9

此时，我们已经掌握了捺画最重要的特点：第一，把"头"按下去；第二，将尾巴飞扫出去。这两个动作实际上是一体的——要想尾巴飞得得力，相应的头部就要适当地施力。

捺画，其实就是将长横调整方向，变成捺的走向，而它们的写法，本质上是一样的（图10）。

图10

图 11

图 12

首先，"借势""取势"，依然是先完成一个"小蘑菇头"（图 11、图 12）。

注意，这里会出现一个"阴区"（图 13）。

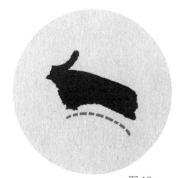

图 13

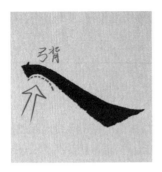

图 14

当"阴区"出现的时候，调整方向写出捺画的尾巴。通常这个"阴区"会让整个捺画有"弓背"效果，此时直走行笔，写完捺画，效果就会很好（图14）。

初学者可以循序渐进，参照图15，把这个笔画拆解成三步书写。

1. "借势""取势"，写出"弓背"。

2. 就着"弓背"的位置，确定好捺的方向，按下行笔，近尾端处稍停。

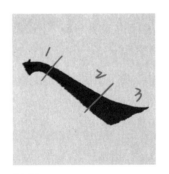

图 15

3. 观察捺的长度，继续行笔，至尾端挑出尾巴形状。

待到熟练后，这个笔画可以简化成两步书写，最终达到一步书写成形的效果。

第 12 课 │ "善"："V"形与组横的安排

首先，我们仍然对"善"字的写法进行"书法化"调整（图1、图2）。

图1

事实上，这个字的所有笔画写法，我们都已经学习过了。

1. 头部是两个点，可以采用"心"的首点以及"丿"的写法（图3、图4）。

图2

图3

图4

它们同时出现在"爱"字里（图5、图6）。

图5

图6

图7

2. 它的勒横＋斜"｜"，就是"爱"字的头部笔画（图7、图8）。

图8

图9

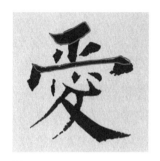

图10

3.“善”字短横与长横的组合，也能在“仁”字和“爱”字中找到，只不过长横更长，长短横差别更明显（图9至图11）。长横起到平衡整个字形的作用，我们写的时候令其呈现微微“弓背”的效果，这样更具力道和韧性。具体的写法，与“仁”字和“爱”字一样。

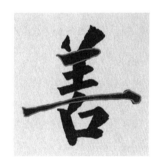

图11

图12

4.横折。此前我们稍讲过这个笔画同“丿”的关系，现在我们来学习它的写法（图12）。

其实，横折也是横的变形，横、横钩、横折起初都要有一个上挑的动作，只不过横是打结收笔，钩和折都是出笔而已（图 13 至图 15）。

图 13

"拼凑"起来!

汉字，都是由基本笔画组合而成的，汉字书法也是一样。我们掌握了基本笔法后，将其按照规律"拼凑"起来就可以了。

图 14

图 15

那么"善"字的"拼凑"规律是什么呢？

主要有三条：

1. 两点头呈"V"形（图 16 ）。

图 16

头部的两个点画共同形成一个"V"形，看起来像一把打开的扇子，这个"V"形可以稍微朝右倾，这样写起来比较轻松，字形也会好看（图 17、图 18 ）。

图 18

图 17

图 19

以此类推，大部分两点组合的字，我们都可以用"'V'形公式"来书写（图 19 ）。

图20

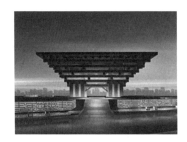

图21

2. 横画细密等距，像上海世博会中国馆建筑的横梁一样，密集整齐且间距匀称（图20、图21）。

3. "善"字底部的"口"是汉字中一个重要的构成部分，其横画是一"阴"一"阳"。我们以这种一"阴"一"阳"的方式来写"口"。从竖画看，"口"字的外形也呈"V"形，此处的"V"形通常要摆正一些。整体看这个"口"部，是一个类似上海世博会中国馆外形的倒梯形（图22）。

扩展：横画多的字如何来写

本次学习的"善"字，横画较多。我们应该怎么处理横画之间的关系呢？下面来总结一下它们的规律。

图22

TIPS

2010年上海世博会的中国国家馆，体现的是"东方之冠，鼎盛中华，天下粮仓，富庶百姓"的中国文化精神与气质。

1. 密集的短横可以平行处理。同前文所讲，细密等距，即密集整齐且间距匀称。

2. 长短横的关系，同"仁"字中的横画写法一样，两横姿态有所变化，长短横长度差异较大。

3. 字的主横，同前文讲到的一样，与其他横画组合时不要平行，而要有动态变化。

其实，这里面也涉及"阴""阳"关系，还是"仁"的两横处理办法。看图 23，就可一目了然。

基本上，所有横画较多的字，我们都可以套用这几条规律来写，加以练习，自然熟能生巧，应用自如。

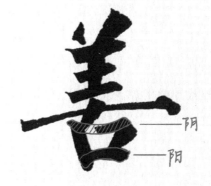
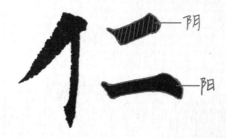

图 23

一通百通，知识不在于多，而在于运用。我们可以根据所学知识来尝试写一些竖画多的字（图24）。

图24

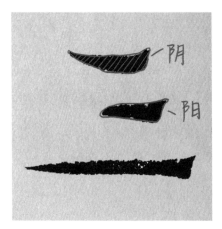

图25

如图25，当我们把"川"字顺时针旋转90°后，能发现，其横画的"阴""阳"关系，依然和前文所讲的是一样的。由此可知，组横里"阴""阳"变换的策略，在组竖中依然可以使用。

第13课 | 两种点：长方点与反手点

从这一课开始，我们进入扩展部分的学习。

我们会通过一些新的字例，与大家一起学习"仁""爱""友""善"中所包含笔画写法的扩展应用。

两种点

我们在"爱"字和"善"字的课程中，都具体学习了"点"的写法。"点"是汉字书写中极常见的部件，且往往对字的结构起着至关重要的作用，我们在这一课中会进一步学习。

我们要学习的这两种
点，都有着粗厚、分
量较重的特点，多出
现于字的起笔处。

图1

第一种：长方点。

长方点，是古往今来
比较通用的点的写法
（图1）。古人的描
述很有意思，长方点
如"高峰坠石"。这
个描述十分形象，给
人一种险峻紧迫之感
（图2）。

图2

它的写法,同前文讲到的"心"字右点的写法是一样的,只不过我们需要稍微调整它的角度,让它变得更修长一点。

图3

初学者可以稍稍"借势"辅助起笔,再以类似"丿"的写法"取势"出笔,熟悉后可一笔完成,然后套用横画"打结"收笔,用"d区带力"轻轻修圆(图4)。

图4

第二种:反手点。

这种点在古代书作中很常见,写法灵动,顾盼生姿(图5)。

图5

反手点在写法上分为以下几个步骤。

1."借势"，"d区"进笔，写法同横画（图6、图7）。

2."取势"。"d区"转"b区"，笔锋入纸（图8）。

3.此时手腕有反扭的感觉，稳住笔，缓拉行笔，运笔的同时调整右下方角度（图9）。

4.行笔至右下角时，笔锋回至"d区"，向左下方自然扭动带出（图10）。

这个点的写法较为复杂，但是笔法灵动，十分"出效果"。上述拆解的步骤实际上都是很轻巧的动作，我们在实际书写时要注意连贯性。

图6

图7

图8

图9

图10

图 11

实操案例："言"字

对比图 11、图 12 可以看到，仅仅是一个点的变化，同一个字的精神面貌和气质就显现出巨大差异。

图 12

图 13

我们可以参考"善"字的写法来写"言"字，书写中，需要注意向上的"V"形（图 13）。一般而言，"口"部可以写小一点，有"樱桃小口"的精致之感（图 14）。

图 14

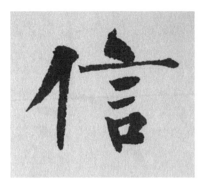

图 15

扩展："诚""信"的训练

"信"字的书写相对简单，将"仁""善"字的笔法简单套用即可，书写时注意"锁口"（图 15、图 16）。

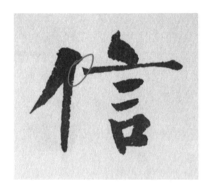

图 16

"诚"字稍显复杂，我们仍是先分析，再拆解（图 17）。

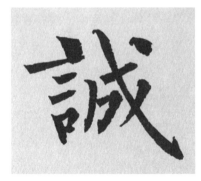

图 17

前文中讲过，几乎所有偏旁都可以套用单人旁的写法，言字旁当然也不例外。

看图 18，"诚"字左边的言字旁，首点的方向就是"丿"的位置，而下面的短横与"口"部，可以归结为"丨"画。整体暗含一个单人旁，并形成了右侧的"阴区"。书写时需注意，偏旁右侧的收笔位置大约在一条直线上。

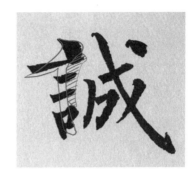

图 18

"诚"字右边的"成"字，起笔写"丿"。以书法笔意将其写成一个微曲的竖钩，写法参照我们熟悉的"丨"或者较直一些的"丿"（图19）。

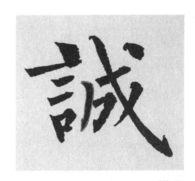

图 19

横向分析，如图20，类似"爱"字和"友"字双"丿"的书写规律，要注意这几笔收笔处的朝向。

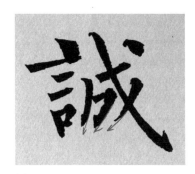

图20

至于"戈钩"，写法也并不陌生，在前面的第10课已经涉及了。要注意的是这一笔画特别长，初学者可以拆解成三段书写。注意起笔时加一个"借势""取势"动作，中段笔画宜细，末端钩轻轻修整即可（图21）。

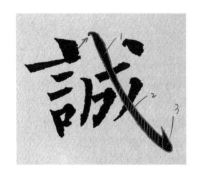

图21

第 14 课 | 两种竖：悬针与垂露

楷书书写中，"丨"大多有两种
形态，一种叫"悬针竖"，另一
种叫"垂露竖"。

悬针竖，竖画出锋锐利，形如针
尖（图1）。

垂露竖，竖画回锋收笔，回锋处
墨色如露珠挂叶（图2、图3）。

图1

图2

图3

悬针竖

垂露竖

图4

悬针、垂露自古有之

悬针和垂露据说最初出现于魏晋南北朝时期的一种篆书字体，形态类似"花字"（图4）。

唐代以后，这些"花字"很多都已从实用书写中消失，而悬针和垂露的审美元素，则被融进了楷书，成为楷书重要的笔画形态。

本质上，悬针和垂露代表了竖画用笔的两种状态，一种是出锋，一种是藏锋。几乎所有笔画都有出锋和藏锋这两种形态和写法。比如，钩有完全出锋的写法，也有"暗钩"；捺也有出锋的捺以及"暗捺"。掌握悬针和垂露的写法，即可应对一般楷书中"｜"画的书写。

两种竖的写法分析

垂露竖，写法和"仁"字的
"丨"一样。

需要注意的一点是，垂露竖
并不是竖画末端外形要圆得
像一颗露珠。在书写时，我
们藏锋收笔，形成一个墨色
加深、类似水流垂珠的形态，
即"垂露"（图5）。

悬针竖，这里为大家介绍的
是最常见的写法，如图6。

像之前的"小蘑菇"一样，
"借势""取势"，入笔书
写（图7）。

图5

图6

图7

这种起笔很容易写出一个粗重、均匀、饱满的悬针竖。但在实际书写中，并不是所有的竖都需要这么饱满的形态，简单处理即可，如图8、图9。

此时，我们可以使用"仁"字"｜"的写法，先是"d区带力"进笔，稍加一个"S"形的动作，转"c区"或"b区"行笔。

它的入笔，完全可以依照"丿"的写法。

这里有两点需要着重提示：

1."丨"不是完全笔直，那样
过于机械，如前文的"丿"一
样。这里的"丨"也能够区分
出"阴""阳"，如图10、图
11。

图10

图11

图12

2. 悬针竖的出锋稍稍向左
带，这样既便于书写，又兼
具美感，如图12、图13。

图13

扩展：如无必要，竖画不必收笔

实际书写时，我们会发现，相较于藏锋收笔，不收笔更好写一些。我们在书写时，如无必要，"｜"可以都采用不收笔的悬针竖。

像"爱""善"字内部的"丿"和短竖，都有其他笔画相接，我们采取不收笔的写法，是很合适的。

而"仁"字的"｜"，如果采取了不收笔的悬针写法，会破坏整个字的姿态，显得很不协调。

总之，大道至简，如无特别考虑，我们可多用不收笔的悬针写法。当然，藏锋收笔的垂露，也是十分重要的，要好好练习。

此外，在书写中，有很多字的"｜"画，既可以悬针，又可以垂露，需要具体问题具体分析，根据实际情况来书写。重要的是，我们扎实掌握它们的写法后，自然能成竹在胸，从容下笔。

第 15 课 │ 两种竖钩：左出钩和右出钩

在"仁"字的学习里，我们熟悉了"丨"的"阴""阳"两种写法。在此基础上，我们可以快速掌握竖钩的写法。

在传统书法中，竖钩分为左出钩和右出钩。这两种钩的写法千变万化，初学者可以学习图1和图2两种典型写法。

图 1

图 2

写法分析和拆解

无论是朝什么方向出钩，竖钩的最大部件依然是竖。在"仁"字的学习里，我们推荐了两种形态的竖：一种是向右凸的，即"阳写"；一种是向左凸的，即"阴写"。竖钩的"丨"，可以沿用此思路。

图 3

右出钩，其竖可用向左凸的"阴写"写法，如图 3。

左出钩，其竖可用上"阴"下"阳"的混写方法来书写。这种写法给人曲线玲珑、高挑清丽的美感，如图 4。

图 4

图 5

入笔的时候，我们可以用"借势""取势"动作。大多数右出钩的竖较短，"借势""取势"动作可以简省或者直接露锋处理，如图 5；而左出钩的竖通常较长或较粗壮，"借势"和"取势"动作要做完整，笔画到位，字形才好看，如图 6。

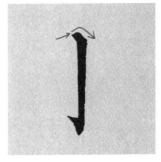

图 6

至于出钩的写法，我们分开来说。

左出钩，先写竖画，末端可以
稍停顿捺笔，用"d区"虚带力，
形成小钩轮廓，再填墨。熟悉
之后，就可以"d区"实带力
直接写出（图7）。

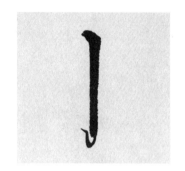

图7

右出钩，其实是两个笔画，一
个是竖，另一个是提，我们书
写时可以拆成两笔来写。

提其实就是反转的"丿"，在
书写时较"丿"更为轻松，需
掌握以下几点：

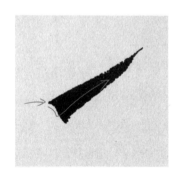

图8

1.以"d区"从箭头"借势"入笔，
向图中箭头方向"取势"压笔
进"c区"或者"b区"，向右
上方自然带笔扫出（图8）。

2. 提画并不是生硬的，它应该
具有一种柔韧的灵动美，即毛
笔书写的精活感（图9）。

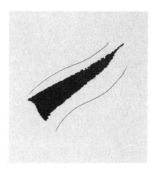

图9

**扩展：有些时候，不出钩，
也不失气韵**

在竖钩的写法里，左出钩相对
较难。其实，像图10至图12
这种垂露收笔不显示出钩的写
法，也不失气韵。

图10

所以，掌握好竖的写法，钩也
不在话下。

图12

图11

后 记

这个课程来自我数年来的教学总结，主要解决的问题是：我们的学习时间实在有限，如何在更短的时间里学好楷书？

好的楷书，标准是什么？在我看来，笔画精细，结构缜密，就是好的楷书。在这个标准和目标下，我们的学习可以拆分成两个努力的方向：一是在笔画上努力，二是在结构上努力。

笔画是否精细，和控笔的技术有关；而结构是否缜密，则跟笔画间的协调有关。为此，这个课程作了两方面的路径指引：一是毛笔的科学管理，二是结构逻辑的深度解析。在毛笔上，我们将笔头分成6个功能区，讲解细致控笔的技巧；在结构上，我们从结字的核心逻辑入手，直击字形的结体规律。

这是一种创新的学书路径，它注重分析，通过理性的方式探索汉字书写。即使是零基础的书法"小白"，也能快速上手。

尹飞卿

2022 年 7 月 8 日